This is
Kandinsky

Annabel Howard
Illustrations by Adam Simpson

图书在版编目（CIP）数据

这就是康定斯基 / (英) 安娜贝尔·霍华德著；
(英) 亚当·辛普森插图；刘慧宁译 . -- 北京：北京联
合出版公司，2022.6
ISBN 978-7-5596-6085-5

Ⅰ.①这… Ⅱ.①安… ②亚… ③刘… Ⅲ.①康定斯
基 (Kandinsky, Wossily 1866-1944) —绘画评论 Ⅳ.
① J205.512

中国版本图书馆 CIP 数据核字 (2022) 第 046817 号

本书中文简体版权归属于银杏树下 (北京) 图书有限责任公司。
北京市版权局著作权合同登记号 图字：01-2022-1416 号

这就是康定斯基

著　　者：[英] 安娜贝尔·霍华德
插　　图：[英] 亚当·辛普森
译　　者：刘慧宁
出 品 人：赵红仕
选题策划：后浪出版公司
出版统筹：吴兴元
编辑统筹：蒋天飞
特约编辑：杨　青
责任编辑：夏应鹏
营销推广：ONEBOOK
装帧制造：墨白空间·王莹

北京联合出版公司出版
（北京市西城区德外大街 83 号楼 9 层　100088）
鸿博昊天科技有限公司印刷　新华书店经销
字数 80 千字　720 毫米 × 1030 毫米　1/16　5 印张
2022 年 6 月第 1 版　2022 年 6 月第 1 次印刷
ISBN 978-7-5596-6085-5
定价：60.00 元

后浪

这就是康定斯基

［英］安娜贝尔·霍华德——著
［英］亚当·辛普森——插图
刘慧宁——译

北京联合出版公司
Beijing United Publishing Co.,Ltd.

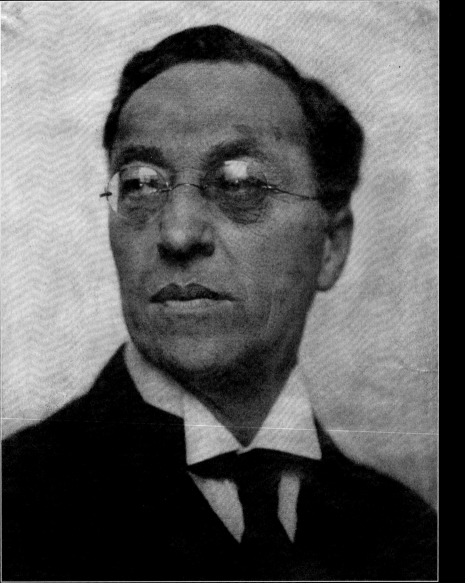

在康定斯基身上，你几乎看不见所谓的艺术家的刻板形象。他身材高大，站姿笔挺，戴着一副使他显得一本正经的夹鼻眼镜。

康定斯基出生于莫斯科，从小说着三种语言，长大后成了一个旅居各国的人，穿梭于世界各地，在俄罗斯、德国和法国三地均享有公民身份。

康定斯基最喜欢穿西服，中年之后他常被评论为神情淡漠，看起来像是一个商人或是学者。他不会反对这种说法。他喜欢裁判者的形象，希望自己成为一位敏感却公正的仲裁者，他认为自己算是个理性的浪漫主义者。他也将自己看作荣耀过去的遗存，一位敏感正直的、来自美好年代①的绅士。

康定斯基沉着的外表下隐藏着的是他敏感的心思，对神秘主义和诗意的倾向，"隐秘的灵魂……不只从星星、月亮、树林和花朵里……甚至从一根躺在烟灰缸里的烟头、一颗新奇的白色裤子扣……一块柔顺的树皮……一张日历页中都可窥见"。

康定斯基的敏感性中结合了强大却又矛盾的控制力和创造力，这一切不仅塑造了他个人，也塑造了现代最为优秀的几幅作品，而这就是他可名列 20 世纪最重要画家之一的原因。

①美好年代：欧洲历史上的一段时期，大约从 1871 年普法战争结束到 1914 年 "一战" 爆发。——译者注

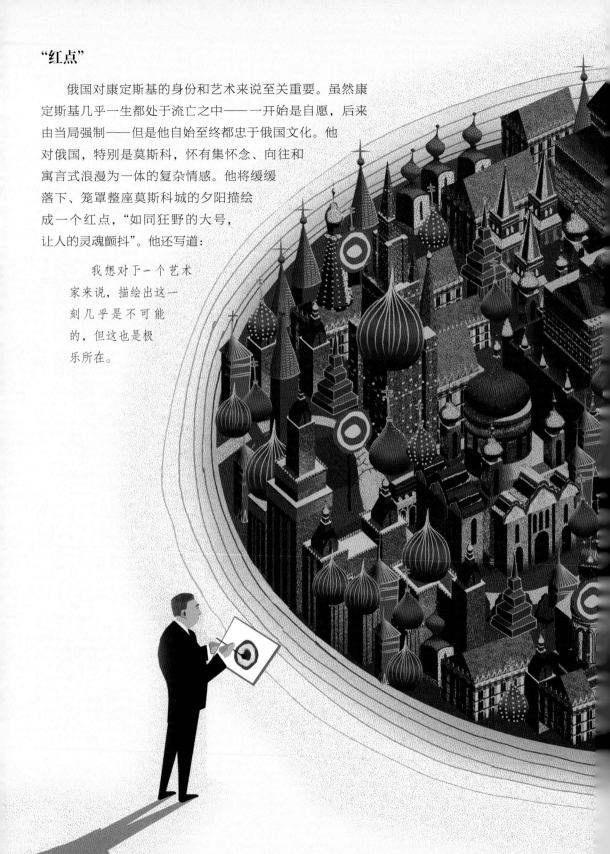

"红点"

　　俄国对康定斯基的身份和艺术来说至关重要。虽然康定斯基几乎一生都处于流亡之中——一开始是自愿，后来由当局强制——但是他自始至终都忠于俄国文化。他对俄国，特别是莫斯科，怀有集怀念、向往和寓言式浪漫为一体的复杂情感。他将缓缓落下、笼罩整座莫斯科城的夕阳描绘成一个红点，"如同狂野的大号，让人的灵魂颤抖"。他还写道：

> 　　我想对于一个艺术家来说，描绘出这一刻几乎是不可能的，但这也是极乐所在。

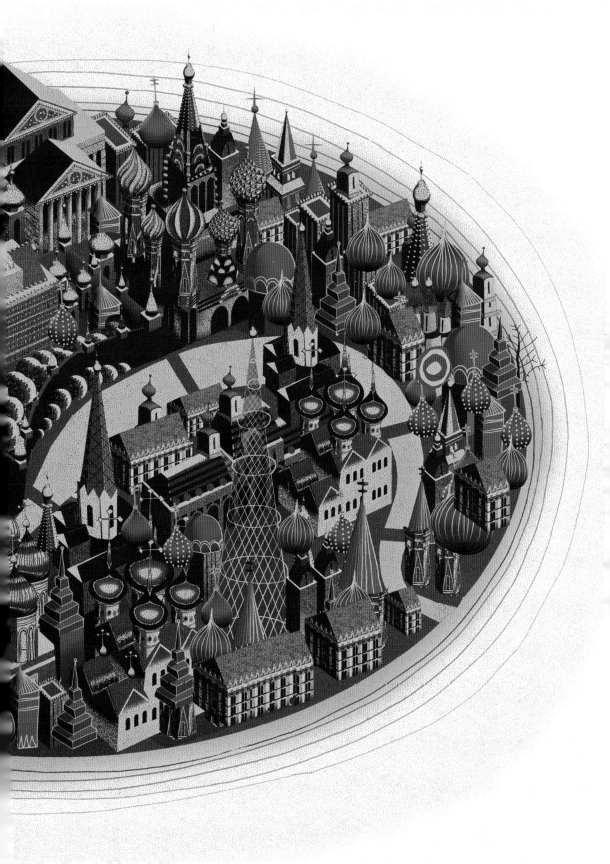

西伯利亚与童话

康定斯基痴迷于莫斯科，对俄国抱有一种奇异的幻想，这与他那传奇的家族历史有关。康定斯基家族曾因参与 1825 年的十二月党人起义，被流放至西伯利亚东部的恰克图（与蒙古北部边境接壤）。瓦西里（Wassily）[或巴西尔（Basil）] 讲述过他祖先的故事，特别是他曾祖母的故事。他口中的曾祖母是一位蒙古公主，骑着马从亚洲的神秘山脉来到俄国，身穿精美衣裳，腿跨饰以数千小铃铛的小型军马。

康定斯基的父亲是家族中第一个迁回莫斯科的人，在那里他白手起家，成了一名成功的茶商。他在莫斯科与才貌双全的名流莉迪亚·伊万诺夫娜·季赫耶娃（Lidia Ivanovna Tikheyeva）相识并结婚。他们定居在莫斯科，1866 年莉迪亚生下了他们唯一的孩子瓦西里。他们一家生活富裕，醉心文艺，生活多姿多彩。他们很宠爱年幼的儿子，带他去威尼斯、佛罗伦萨、罗马、高加索和克里米亚半岛，教他钢琴和大提琴，并让他画画。

康定斯基的外婆是波罗的海地区的德裔，她和康定斯基的小姨从小就给康定斯基读德国的传统童话故事。这些故事在小康定斯基的脑海中召唤出奇妙的幻想，他将此贮藏了 20 多年，当他开始画画时，它们便成了他的主要灵感来源。他早期最成功的作品，都是以浪漫的笔调描绘德国民间故事的场景，比如《骑马的伴侣》（Couple Riding）。象征的运用——特别是马的形象——以及民间故事和童话故事的借用，在他整个创作生涯中都有所体现。

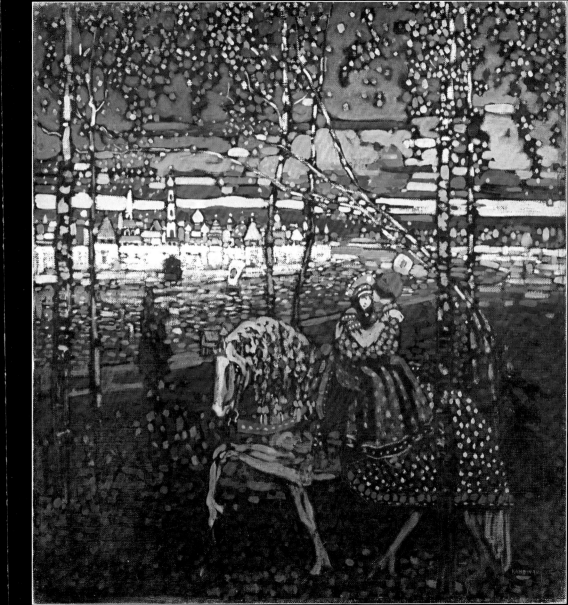

严肃的青年时期

因为康定斯基的母亲在 1871 年离开了他，所以康定斯基靠小姨和外婆照顾。他的父亲决定举家迁移到黑海边的敖德萨时，他才5 岁。他的母亲不愿搬家，于是这次搬家便成了父母离婚的催化剂。虽然母亲不在身边，他却很崇拜母亲，他对她的回忆与他对莫斯科的热切怀念交织在一起。

康定斯基逐渐长成了一个性情温和、有那么一点古怪的小男孩，他观察力敏锐，沉默寡言。他后来写道，他小时候深受焦虑、忧郁和梦魇的困扰，是艺术让他得以安心一些。他是这么形容的："绘画让我得以超越时间和空间……我可以不再感受到我自己。"

虽然康定斯基明显是个想象力丰富的人，但那时他却没有投身艺术事业。他选择在莫斯科学习法律，一方面是屈从于社会和家庭的压力，另一方面也是因为天资聪颖的他胸怀抱负。27 岁时，他已是一位前程似锦的副教授，并有一位般配的年轻妻子——他的表亲安雅·施米亚金（Anya Tschimiakin）。他身着剪裁完美的西装，上唇和两腮都留着干净齐整的短胡子。金属框眼镜后的他看起来沉着冷静，甚至有那么一丝严厉。

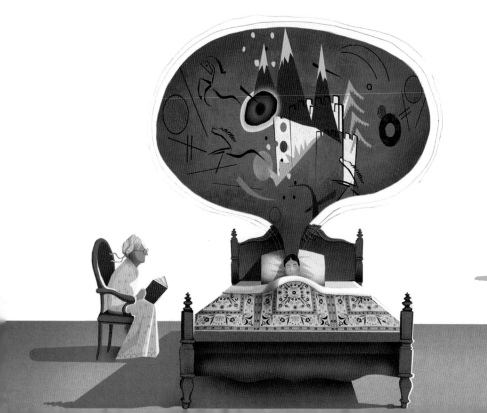

冒险

康定斯基在走上法律道路后获得了体面稳定的生活。然而，他依旧悄悄惦念着他的艺术理想，他在学习法学和经济学之外，还学习了民族志。1889 年，在他与安雅结婚的 3 年前，他获得了一笔奖学金前往距莫斯科东北方 600 多公里的沃洛格达州进行研究。表面上，他是去研究乌拉尔山脉下居民的民族法和宗教，而实际上他是去冒险，去追寻他对乡土生活的浪漫幻想。

安雅陪他走了最开始的一段旅程，随后在沃洛格达市与他告别，他接着独自乘火车、轮船和马车继续前行。这段旅程异常艰辛，他在日记中不时表现出懊恼之意。虽然康定斯基饱受身体上的折磨，但是他在精神上却经历了丰富、诗意的体验。他写道，这就像在"另一个星球"上历险——这里有"一望无际的森林和色彩明丽的山峰"。

他对神秘主义的热衷与《英雄国》（Kalevala）有关——那是一部芬兰古代史诗，汇集了带有些许神秘主义的悲剧和浪漫故事，以及魔法故事、英雄故事和以背叛为主题的故事。他在旅途中读着这本书，这些诗歌让他在这片山水之中发现了无穷无尽的可能性。就如同他儿时听童话时一样，他的脑海中闪现出奇妙的画面，接着深深印刻在他的记忆里，这些画面将在多年后在他的早期绘画中现身，比如《金色的船帆》（Golden Sail，见第 12 页）。

这趟旅行让康定斯基变得成熟了。日记中起初表现出的热忱和兴奋，渐渐被一种真切严肃的意识取代，他察觉到在他的优渥生活之外，正有许多人承受着苦痛。康定斯基第一次体会到一碗热食有多珍贵，饥饿的滋味有多难受。他遗憾地写道，当地没有词用来形容妻子，只有"女人"。他被他所见的贫穷景象震惊了——"我所到的每一处都很静谧，"他写道，"都极度贫穷。哪里都是贫穷，贫穷。"

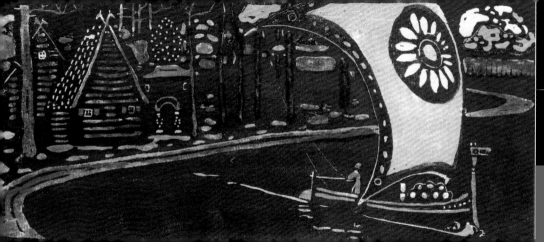

感知

　　在沃洛格达的大部分时间，康定斯基都与贫穷且臭名昭著的齐良人（Zyrian）住在一起。他回到莫斯科后勇敢地宣称他"爱上他们了……虽然所有人都诋毁他们"。这一时期，康定斯基开始深深地质疑现有的社会规范。

　　这次远行实际上是一个转折点。康定斯基虽没有作画，却将艺术感受记录在了日记里。当地的色彩让他惊异，在他看来齐良人如同"色彩鲜艳、长着腿的活画"，而民居给他的印象将伴随他一生，他将那些房子称作"奇妙屋"，就如同"画于纸上的民歌……令人惊叹"。他说，走进这些房子就像走进一幅画。他的整个艺术生涯都在试图重现这种引人入胜的感觉，创造出吸引力强大到足以让观者抛下自我、从他们的现实世界进入颜料创造的精神领域的作品。

困惑与转变

沃洛格达之行后，康定斯基回归稳定的生活，继续发展事业。他成功晋升为法学教授，并于 1895 年，他 29 岁时，在爱沙尼亚的多尔帕特大学（University of Dorpat，多尔帕特现更名为塔尔图）著名的法学院获得终身教职。然而他拒绝了这份教职，为了逃避，他之后在莫斯科的 N. 库斯里耶夫（N. Kusverev）印刷厂找了一份工作。

接下来的一年中，有两件事使得康定斯基不再像青年时那么理性笃定。放射现象的发现使得他不再对法学和逻辑深信不疑。康定斯基很关注科学，也对科学很感兴趣，他写道：

> 原子的衰变，在我心中，等同于整个世界的瓦解①。突然间，我心中最坚固的墙倒塌了，一切都变得不确定了，世界摇摆、弯曲……科学在我看来似乎已被消灭，它最根本的基础竟不过是一番愚钝之见。

康定斯基开始寻找其他答案，并在 1896 年的一次艺术展上有所收获。这次展览中，他看见了一幅令他困惑又令他着迷的画：这幅画似乎没有主题，就算他看了图录上的描述，依然无法在画布上识别出任何物体。但他惊讶地发现，他从这幅画中获得的乐趣并不比其他画少。他从这幅画中找到了一个新的答案，这是他在科学和法律中都没有找到的。他后来是这样描述这一时刻的：

> 绘画获得了童话一般的力量和光辉……
>
> 就像是我脑海中的童话莫斯科的一小部分跃然纸上。

那幅震撼康定斯基的画是莫奈的《干草堆》。几个月后，他离开了印刷厂和他钟爱的莫斯科，在德国开始了崭新的生活。

重生的康定斯基

康定斯基选择了慕尼黑——此时的慕尼黑，用小说家托马斯·曼（Thomas Mann）的话来说，正"闪耀"着艺术的光辉。那里是艺术创作的中心。康定斯基回忆道："每个人都画画——或者写诗、作曲、学舞。"那是重新开始生活的最佳地点。慕尼黑熙熙攘攘，康定斯基也是忙得不亦乐乎，他说他得到了"重生"。他得到父亲慷慨的资助和支持，进入一所私立艺术学校学习，在那里他开始了一段全新的生活。

康定斯基生来勤奋刻苦，但是在慕尼黑的最初两年，他上课的次数越来越少。他的老师们认为他是一个技艺娴熟却资质平庸的学生。他们认为他的用色太鲜亮，他的素描技巧还很薄弱。他们的评价标准听命于传统的学院和古板的大众。慕尼黑那极度保守的艺术世界正待焕然一新，而康定斯基将引领这场革命。

虽然康定斯基在求学路上饱受挫折，他却没有抱怨。他选择以克制的方式反抗，干脆离开学校，远离那些保守的条条框框，以他自己的风格、自己的标准，画自己想画的东西。然而他并不是一个天生的反叛者，很难走出体制。他依然固执地画着学院派风格的画，试图赢得慕尼黑艺术学院的认同，在经历过一次落榜后他最终于1900年被录取了。

一年之后，康定斯基觉得自己有足够的能力独闯一番天地。他凭借卓越的组织才能，建立了"方阵"（Phalanx），一个致力于颠覆学院式风格和正统艺术刻板教条的团体。他将自己和与自己志趣相投的艺术家们设想为一支进军未知知识领域、反抗学院保守力量的军队（见第 17 页图）。

慕尼黑

　　四年不到的时间里，康定斯基从学生变成了一个艺术团体的领导者，这有力地证明了他是个精力充沛、自信笃定、天生具有权威的人。"方阵"起初是一个举办展览的团体，致力于冲破传统艺术体制的束缚，突破风格的限制，打破性别不平等的局面，其中最后一点尤其与众不同。1901 年至 1904 年间，"方阵"（在康定斯基的领导下）组织了 12 场展览。第一次展览于 1901 年 8 月 17 日举办，展览的海报展示了一个由两个人物代表的方阵，一男一女，在巴伐利亚的风景中冲锋陷阵。方阵是一种希腊士兵阵形，康定斯基之所以选择这个形象是因为它具有典型的浪漫且神话般的意味。

　　1901 年底，康定斯基不满足于做大量的策展工作，决定开设方阵学校。他在慕尼黑的波西米亚中心施瓦宾区（Schwabing）的霍亨索伦大街（Hohenzollern strasse）找到了一处写字楼。康定斯基天性喜好教学，美学理论的写作和交流占据了他艺术生涯中的很大一部分。从一开始，学生们就发现他是一个慷慨宽厚、可以赐予人灵感的老师。他很快就比那些比他更有资历、更著名的艺术家吸引了更多的追随者。他的助手之一，意志坚定、才华横溢的年轻小姐加布里埃尔·穆特（Gabriele Münter），说他的授课方式"能激励学生，且因材施教"。

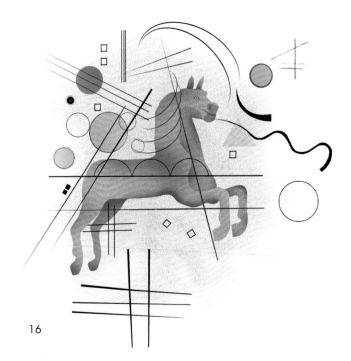

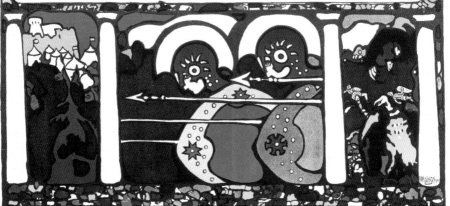

歌唱家

音乐与灵感

康定斯基精通大提琴和钢琴，因此他也非常关注慕尼黑的音乐发展状况。他发现音乐能在他心中激起很强烈的感觉，可以让他体验到绝妙的抽离感，也可以激发他的视觉想象力。他称音乐为"终极的老师"，他还说过一句很著名的话：

色彩是琴键，眼睛是琴锤，灵魂是有着许多琴弦的钢琴，艺术家是弹奏的手，触碰琴键，激起灵魂的颤动。

即便如此，他在 1897 年去看一场相对现代的演出——瓦格纳的《罗恩格林》（*Lohengrin*）——时依然感到猝不及防。

我脑海中的五光十色，它们就在我的眼前。狂野——甚至可以说是疯狂——的线条在我面前被描画……瓦格纳用音乐描绘出了"最让我着迷的那一时刻"。

这部歌剧用音乐的形式召唤出他对莫斯科日暮的狂想，他仿佛清楚地看见那一幕被画了出来。

康定斯基对于瓦格纳音乐的体验让他走上了一条新的美学表达道路。在这条路上，他首先试验了一种新手法：木刻。这种艺术手法讲究造型与线条的简洁，将造型元素提炼至他称之为"内在需求"的程度。除此之外，木刻的过程能让他本能地体验到一种类似于出神的状态。当他切入木面时，他感觉仿佛"音乐正响彻他的整个躯体，上帝就在他的心里"。这大概就是为什么他的一部分木刻版画，比如《歌唱家》，是以音乐为主题。

联觉（通感）

康定斯基体验《罗恩格林》和莫奈的《干草堆》时产生的反应，其强度即使是对一个艺术家来说也是罕见的。许多年后，他提及《干草堆》时这样写道："（它）深深地刻在我的记忆里，经常猝不及防地浮现于我的眼前，每一个细节都那么清晰。"

这也许和神经学中的一个现象有关，康定斯基体验到的情形可称之为"联觉"。这种现象有许多表现形式，至今还存在许多未解之谜。它的主要表现之一是某一感觉器官受到刺激会同时激起不止一种感觉反应。比如，一个联觉者可以像其他人一样将数字"7"看作一个可以传达意义的、黑线写成的符号，但是他们还能通过这个字符体验到色彩、质感甚至是声音。这不是联觉者本人可以控制的，而是根植于其对世界的体验。就康定斯基而言，对音乐的反应最为强烈，终其一生他都用声音形容脑海中的绚丽色彩和图像。

康定斯基脑中的色彩联觉影响了他的思维、记忆和理解世界的方式。他的记忆尤其鲜活持久，他经常可以回忆起很久远的事情，因为这些事情都与他特别喜欢或特别讨厌的某种颜色联系在一起。比如，他曾经谈到过家里车夫的故事。在康定斯基三四岁时，家里的车夫削了几根树枝给他做了"木马"。那些纤细的树枝是黑色的，刮开后露出康定斯基非常讨厌的一种棕黄色。但是再里面一层的颜色康定斯基很喜欢，那是一种鲜嫩的绿色，他还回忆道，树枝最里层的象牙色让整条树枝都生机勃勃，那颜色让他联想到一种"令人心旷神怡的香味，让我忍不住想舔"。从一开始，康定斯基世界里的每一种颜色都"有其独特神秘的内在生命"。

歧路

1902 年夏，康定斯基组织"方阵"的部分学生进行了一次户外写生。他们南下到巴伐利亚阿尔卑斯山脉较低的地方，在科黑尔（Kochel）附近的乡间度过了几个星期。那是一段美好的时光，康定斯基绘画、写作、散步，与他的学生们玩乐，其中有一个叫加布里埃尔·穆特的学生更是让他倍感愉快。

一开始，穆特似乎并没有觉察到康定斯基对她日益增长的爱慕之情。她回忆道，她当时太"单纯""木讷"，竟没有觉察到他们的感情在升温。然而，他们日益增长的亲密却是人人都看在眼里。那时只有他们两人有自行车，他们会相约一同骑行到山里。穆特后来回忆道，他们会去抓彼此的车把，最后两人都翻车在地，她还时常走着走着就兴奋得不顾礼节地唱起歌、跳起舞来。

他们俩并没有逾越师生关系的举动，但是这对于安雅来说明显已经过头了。她也过来参加康定斯基的这次活动，康定斯基介绍两人认识，紧接着第二天，穆特却突然被要求离开。虽然穆特的画才开始画，但她却自愿收拾东西离开了。

良心之战

　　然而故事才刚刚开始。康定斯基与穆特继续通信，那年秋天，他们在慕尼黑第一次接吻。穆特内心惶惑，矛盾挣扎。她很兴奋，也很惶恐，她很清楚这段关系隐藏着巨大的危机。在一封袒露内心想法的信（这封信她从未寄出，但是收在了日记中）中，她哀叹自己多么希望能有一段"温馨和美"的幸福关系，她希望能爱着一个"完完全全、永永远远属于自己"的人。她写道，她讨厌这样偷偷摸摸，无法忍受这样的幽会。但是她也坦承，为了成为康定斯基生活的一部分，她已准备好牺牲自己的未来。在接近结尾处的一段，她仿佛预见了结局："把内心的平静还给我吧，康定斯基！"

　　康定斯基也很是苦恼，虽然他烦恼的是穆特的冷淡，而非他们的未来。穆特变得态度疏离，他却在 10 月和 11 月间给她寄去了无数封信，一再倾诉自己的情感，说他已失去内心的平静，他的脑子里只有她。

　　这些信中还提及了另一件让康定斯基忧心的事情，他很在意自己的形象。他自认是一个正直诚实的人，他曾经还说这"也算是他的一个小特点！……虽然并不讨好"。他不想辜负安雅，但是他无法向任何人包括安雅掩饰他对穆特的迷恋。这道难题让他内心感到自责。

　　他对于他人的情事可以做出公正理性的判断，但对于自己，他却无法看清他的行为对他人（不仅仅是安雅）造成了多大影响。穆特多年后才意识到，这种盲目的做法对她的心绪和心智造成了极大的破坏。

混乱

1903 年，康定斯基和安雅悄悄达成一致，终止了他们的婚姻和感情，康定斯基和穆特此时终于正式在一起了。那年夏天他们再次外出写生，这次的地点是在具有中世纪特色的卡尔明茨（Kallmünz）。他们在那里宣布了他们的"订婚"，此事传得沸沸扬扬。虽然康定斯基说他幸福得眩晕，但是他的良心备受内疚重压。他焦躁不安，沮丧不已，对自己和自己的作品缺乏信心。他对于自己追求的艺术方向一直坚定不移（1904 年他写道，"如果命运给我足够的时间，我将向世人展现一种新的国际语言，它将万古长存"），但问题是他不知道该如何达成他的目标。

若干年后，安雅和康定斯基，甚至和穆特，还是成了好朋友，彼此之间不再猜疑。从某种程度上来说，康定斯基保住了他作为绅士的体面。但即使这样，也不得不承认，虽然他的出发点是好的，但是他在追求穆特时确实太盲目、太执着，更多顾及的是自己而不是那两个女人，而这将造成不可弥补的后果。

逃离

1903 年最后几个月至 1904 年末，虽然康定斯基全力以赴，但他依然无法找寻到他的"国际语言"。面对情绪上、艺术上和社会上的压力，他选择了逃离。1904 年末——他那时 38 岁了——他终于抛下安雅、他的房子和大部分财产，和他的"未婚妻"穆特一同踏上了一场没有目的地的旅途。他们在突尼斯待了几个月，接着去了迦太基，途经意大利再回到慕尼黑，短暂停留后又去了德累斯顿和米兰。他们在欧洲大陆上漫游，每次停留几个月。他们去了拉帕洛和巴黎，在巴黎近郊的塞夫勒住了一年。

在这段时间中，康定斯基看到了亨利·马蒂斯（Henri Matisse）、巴勃罗·毕加索（Pablo Picasso）、劳尔·杜飞（Raoul Dufy）和"海关税务员"卢梭（Rousseau）的画。他们描绘的画面震撼人心，视野开阔，让康定斯基心潮澎湃，深受鼓舞。1907 年 2 月，他让穆特离开他，他说他需要时间独处。但是她刚走，他就写信告诉她他多么孤独，多么怀疑自己，多么痛苦。他倾诉道，他将她送走后回到家中，痛哭流涕，"拉自己的头发，号啕大哭，我都怕房主来敲门"。

对于一个长久以来都有很强的自制力的人来说，这段时期显然是他的低谷期。穆特后来回忆道，他有时会紧张到大喊大叫，他还受到头痛、眩晕的折磨，内心备感绝望。当两人再次相聚踏上最后一段旅程前往瑞士时，他们生理和心理上都已不堪重负。康定斯基在矿泉疗养所待了 5 个星期，以恢复身心健康。他们在艰辛的旅途中度过了长达 4 年的关系"探索期"，两人都已准备好安定下来，离开瑞士后他们去了柏林，之后终于回到了慕尼黑。

神智学与玄学

A 黑、E 白、I 红、U 绿、O 蓝：元音们……

——兰波（Rimbaud）

旅途中，康定斯基打破了他脑中一个又一个自我禁锢的中产阶级标准。他的大脑不仅在接受新的艺术，也在接受新的思想，在两人停留了一年的巴黎，这两类东西最丰富。特别是他被法国象征主义文学和艺术吸引，象征主义诗人和艺术家们抵制 19 世纪的理性主义和唯物主义，在主观和暗示的世界中逃避。他们视体验高于再现，以模糊化和替代的手法遮盖实物的面貌。在这些理念的影响下，康定斯基发表了若干简洁又玄乎的言论，如："以隐秘的手法言说隐秘之事，这难道不是内容？"象征主义者将艺术视为一种救赎的手段，一种教化工具，这一点也很重要。此观点对康定斯基很适用，他一开始未投身艺术事业就是因为自认对社会和俄国负有责任。

不过他对这些先锋艺术元素和道德目的论并不是浅尝辄止的，此刻他开始对一股神秘主义思潮感兴趣，这股思潮不仅正在巴黎兴起，也在其他工业化地区兴起。他对神智学尤其热衷。兴起于 19 世纪的神智学试图将所有现有宗教归为一个共同体系。他的笔记本里抄录了神智学界主要人物鲁道夫·施泰纳（Rudolf Steiner）的文章段落，大多与"人的气场"（Man's Aura）有关。

印版 G，古诺的音乐
出自安妮·贝赞特和 C. W. 利德比特所著的《思想形式》，1901。

虽然没有任何证据表明康定斯基信奉神智学，但是毫无疑问他倾注了很多时间研究神秘主义。后来他时常被人们称作"有信仰"，穆特也称他为"一个虔诚的人"。他相信信仰疗法，也收藏了大量研究超自然领域的书，其中涉及秘传哲学、冥想和超自然现象。他对"思维成像"（thought photography）尤其感兴趣，即思维可以以图像形式表现出来。他的藏书中有一本著名神智学信奉者安妮·贝赞特（Annie Besant）和查尔斯·利德比特（Charles Leadbeater）所著的《思想形式》（Thought Forms）。书中，作者描绘了由情绪或外因（如音乐）所激起的不同种"念"的形状和色彩。康定斯基的早期抽象画与《印版 G，古诺的音乐》（Plate G, Music of Gounod）这一类绘画有明显联系。

向前一大步

1908 年春，康定斯基和穆特回到了慕尼黑，但是他们分开居住，且未完全安定下来。他们定期去巴伐利亚阿尔卑斯山脉的山脚远足，有一次他们发现了穆尔瑙（Murnau）这座老集镇。他们语无伦次、口若悬河地向他们的朋友——同为流亡俄国人的阿列克谢·冯·亚夫伦斯基（Alexej von Jawlensky）和玛丽安·冯·威若肯（Marianne von Werefkin）——夸耀这座镇子，而那两位朋友听后干脆在那儿租了一所房子住了几个月。8 月，康定斯基和穆特也搬来了，两对爱侣在夏日的余晖中一同作画，画了 3 个星期，四人都灵感四射。康定斯基曾说自己在投身艺术之前的生活如同"一个被网缠住的猴子"，如今他终于取得胜利，获得自由。赐予他自由的是色彩。他终于将在巴黎观摩到的野兽派作品的风格运用到自己的画中，他将野兽派的风格融入神智学的元素中，创作出洒脱的、具有直观性和表现力的风景画，例如《秋天的风景与船》（*Autumn Landscape with Boats*）。这是康定斯基朝他所谓的精神语言迈出的第一步。

康定斯基和穆特放下画笔时，穆尔瑙也能给予他们灵感。除了当地的自然风光外，穆尔瑙的艺术也尤为特别，后者对他们产生了深远的影响，特别是那不寻常的反向玻璃画（Hinterglasmalerei）。穆特如此形容那个夏天："在经历一段时间的痛苦之后，我向前迈进了一大步：从从前的临摹自然，到感知事物的根本，再到提炼，最后传达出这种抽象意义。"这也是在替康定斯基表达心声吧。

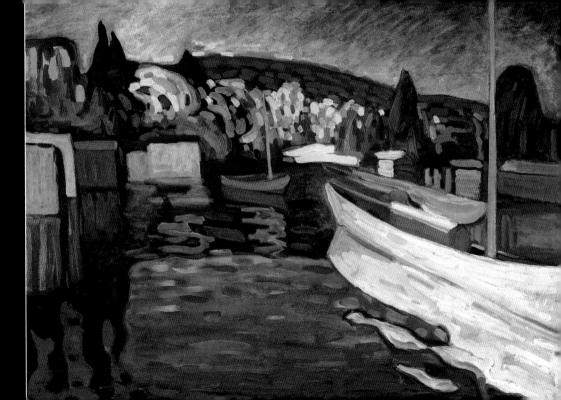

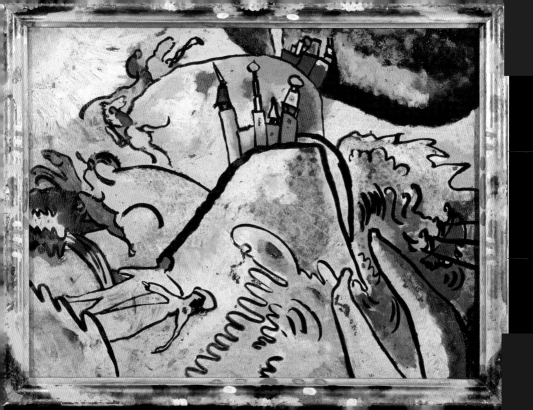

突破

　　1908 年的最后几个月到 1909 年，这四个朋友将愉快的夏日作画生活继续下去。1月，他们组建了"慕尼黑新艺术家协会"（NKVM），并开始准备画展。这一团体吸引了大量有才青年加入，亚夫伦斯基那间位于慕尼黑波西米亚人聚集地施瓦宾区的画室，因是关于新艺术动向的日常讨论地而逐渐闻名。

　　这一时期，康定斯基乐于接触新鲜事物。虽然深陷创造"真"艺术的战斗中，但是他很兴奋，他已经找到了他的语言和道路。春天，他和穆特回到穆尔瑙，在康定斯基的说服下，她在那儿买了一栋房子。虽然他们在房子里摆满了当地的艺术品和传统风格的家具，但是他们从一开始就将它称作"那座俄国风格的房子"。这并不只是说说：他们在窗框、楼梯和桌子上作画，康定斯基终于将沃洛格达那赐予他灵感的"活画"重现了出来。

　　同时两人也都在刻苦地创作着。他们开始创作他们自己的反向玻璃画，如这幅《太阳玻璃画》（*Glass Painting with the Sun*）。他们用这种新技术试验，新形式触发了他们的新灵感，让他们创造出了新纯度的色彩，画出简洁的线条，这些都让康定斯基在作画时不再专注于物体本身，而是让颜料自己去"歌唱"。

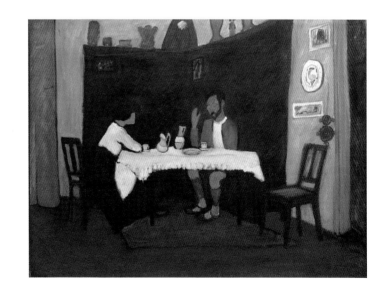

餐桌前的康定斯基和爱玛·博西

加布里埃尔·穆特，1912

布面油画
95.5 厘米 ×125.5 厘米
市立伦巴赫美术馆，慕尼黑

果仁与果壳

康定斯基挣脱捕网的另一个方法是写作，这一整个阶段内，他的写作成果和他的艺术成果相当。虽然他可能已经放弃了学术、弃置了科学，但是他依然是一名思想家、一名作家，且仍保有通过语言来推论的热情，于是他开始写作了。

他最关注的主题是真理。他认为艺术是通过一系列"如闪电或爆炸、在天空中如烟花般绽放的突降的启示"接触到真理的。这个真理与内在经验（inner experience）相关——对于一个具有逻辑素养的人来说，这似乎是一个非常非理性且主观的观点。

的确，康定斯基已经抛弃了科学和逻辑的条条框框。"没有什么是绝对的。"他在 1912 年写道。康定斯基觉得自己已经突破了"物质主义这个梦魇，它将这宇宙之中的人生化为一场邪恶无用的游戏"。艺术成了他的精神信仰。

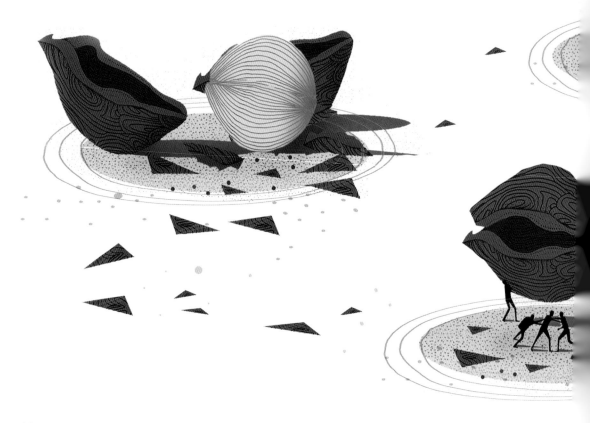

真理之中的这种运动是非常复杂的：不真实的会变成真实的，真实的会变成不真实的，有些部分如同果壳从果仁上剥落一般剥离，时间将会把果壳打磨光滑。因此，有些人误将果壳当成了果仁，将果壳赋予果仁的生命，许多人争夺着果壳，而果仁却滚了出去。

——康定斯基《艺术中的精神》（*Concerning the Spiritual in Art*）

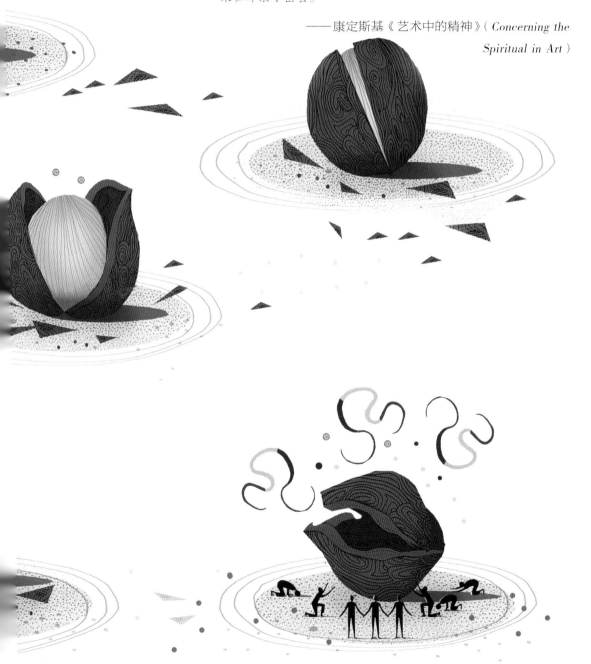

新真理

自由

技巧绝伦
的艺术

作曲的
艺术

精神的展现

旧智慧

旧真理

树干

树根

内在需求

《艺术中的精神》

在康定斯基的写作过程中，他渐渐开始将艺术家描绘为先知的形象，他们势必将人类从无知的黑暗中拉上真理的高原。他用了许多比喻来阐释他的想法，其中最具有象征意义的是那个关于树的比喻。他将树描绘为一座桥梁，将未开化的、遵循过时"旧真理"的世俗大众，与通过真正的启蒙可以达到的自由相连接。康定斯基坚信艺术家应该将大众的意识领向这种自由，大众凭借自身力量是无法到达的。

康定斯基在他写于 1911 年底的书《艺术中的精神》中表达了他的观点，这本书是出版史上最出乎意料的畅销书，也是艺术理论领域内最具影响力的书之一。这本书记录了康定斯基于 1910 年夏天在穆尔瑙形成的观点，深入地探讨了抽象主义的内核。虽然其他艺术家也在他们的艺术中探索着相似的理念，但是是康定斯基发掘出了它的全部内涵，并用写作的方式传达给了成千上万的人。他的书为不具有明确主题和不依赖于模仿自然作为绘画内容的艺术辩护。他呼吁艺术家单纯基于感官和对颜色、形式的感知而创作。但是他又同时提出，艺术家所构造的画面必须基于"内在需求"（此词康定斯基也经常写作"内在真理"）。

康定斯基认为，这个"内在需求"在 19 世纪唯物主义那贪婪、快速的生活中已然消失殆尽。没有它，任何艺术家的作品都无法变得伟大。他认为："艺术家需要训练的不只是眼睛，还有灵魂"，如果不理解"内在需求"，创作出的作品"不过是装饰……适合作为领带和地毯的图样"。

无论是在 20 世纪前几年，还是很久之后的世界大战时期，抑或是战后创伤阶段，康定斯基都未曾认为"精神"进步也许不会将人类从局限固化的思维引向真理。他的信念很坚定，也因此他才得以向新思维方式迈出最初的几大步。

新朋友，新想法

1910 年底，康定斯基依然在关注那些能引起他兴趣的新事物。他晚于计划，于 10 月回到俄国的家中。他在从莫斯科寄给穆特的信中写道："为什么这里的生活……更紧张，更吸引人？……莫斯科就像——鞭子，莫斯科就像——镇痛膏。"

他于年底回来，在亚夫伦斯基举办的新年前夜聚会中遇见了年轻的弗兰茨·马尔克（Franz Marc）。秋季举办的慕尼黑新艺术家协会展览招致一片谩骂，马尔克是唯一一个写了正面评论的人。他们一见如故，彼此钦佩。马尔克翌日在给情人玛利亚·弗兰克（Maria Frank）的信中写道："在个人魅力方面，无人可以和康定斯基相比……我完全被这个男人迷住了。"而康定斯基也立刻邀请马尔克同去第二天的一场音乐会。

在这场音乐会中，所奏的阿诺德·勋伯格（Arnold Schönberg）的第二首弦乐四重奏是在慕尼黑的首演。这首曲子以其无调性和怪诞的歌词令慕尼黑的观众惊愕不已，比如歌中有这样一句："我感受到了另一个星球的微风。"许多观众发出嘘声，笑出声来，但是对于马尔克和康定斯基而言，这首曲子仿佛是一次天启。这首曲子的创作者就同他们一样，挑战传统的和谐性和连贯性模式。康定斯基赶回家后，并没有提笔疾书，这一次他拿起了画笔，创作了《印象 3 号（音乐会）》[Impression III (Concert)]。画面中一架庞大的黑色钢琴占据主导位置，观众倾身向钢琴，斑斓的色条、色块和色团如同流星雨散射而出，整个房间活力四射。

那一晚，康定斯基的收获就是确认了他的一个想法：艺术家抛却实物和故事，或是挑战传统规范，也依然可以在观众心中激起反应。

他如同孩童般兴奋，迫不及待地写信给勋伯格。他们直到 8 个月后才见面，但是他们的友谊随着这期间的通信日益增长，康定斯基渐渐不似平日般拘谨，信中点满了激动的感叹号，他也时常慷慨地夸赞勋伯格。

走向抽象

虽然康定斯基到 1910 年为止，在思想上和艺术上都已经有了长足的进步，他的战争却远远还未结束。这场战争永远不会结束。目前的这次战役是为真理而战，然而这整场战争是一场对抗自我的战争，所以可能永远也不会有结果。每一次到达一个山顶或拐过一个弯时，他都要再向前一步，将目标设定得再远一点。所以，他说他这时感觉到：

> 无法将身体和表皮分离，就像一条蜕皮的蛇无法从旧皮里爬出来。那层皮已是死皮，却依然粘在身上……

1910 年左右，他却迎来了巨大的转变：他完成了他的第一幅抽象画。康定斯基写道，1910 年他走进画室，在昏暗的夕阳余晖中，他看见一幅画美极了，以至于不禁流下泪来。那一刻转瞬即逝，他立刻意识到那是他自己的一幅画，一幅为《作曲 4 号》(Composition IV)画的草稿，穆特在打扫画室的时候将正面转了过来。那幅草稿让他想起第一次看见莫奈作品的情景，他终于从具体物象中解放了出来。

抽象

就在康定斯基着手画他的第一幅抽象画时——且不说他是不是20世纪第一位抽象画家，他成了众矢之的。他慷慨激昂地为自己辩护，坚称自己在西方绘画的发展中占有重要地位，他有9次写到过他在1910年画了世上第一幅抽象画——康定斯基是一个雄心勃勃的人。

这一时期，康定斯基紧张的生活节奏让感情生活陷入了危机。他与穆特的相处时间变少，穆特时常出远门。1911年夏天，她回了老家一趟，接着整个夏天都待在了那里。他们之间的通信透露出关系紧张的迹象，穆特时常抱怨，却基本都被康定斯基不在意地搪塞过去。但有一次，他向穆特道歉，说他将她的生活弄得"那么不愉快"。接着他又写了一段很荒唐的话："许多年前，我真的有想过去西伯利亚，将我爱的人从我身边解放。他们要是抛弃我，让我独自一人，倒是很好，我就不会对他们造成伤害了。"

自1910年起，他的作品渐渐显露出一种前无古人的独特性。他为画作取名也很有独创性——《印象》（Impression）、《即兴》（Improvisation）、《作曲》（Composition）。《印象》与自然主题有关，是最自然的表现形式。《即兴》捕捉到了康定斯基内心世界的经验和情感，而《作曲》是他的交响乐，是他的艺术和思想的集大成的系列。他知道这一系列很重要，他说单是"作曲"这个词就让他心生崇敬。他在1910年1月完成了这系列的第一幅作品，但是在《艺术中的精神》出版同月（1911年11月）完成的《作曲5号》（Composition V），才是他第一幅完全抽象的正式作品。这大概也是新艺术家协会的朋友们不愿意将这幅画收入12月的画展的原因。

作曲 5 号
瓦西里·康定斯基, 1911

ALMA=
NACH

DER

BLAUE

REITER

R. PIPER & Cº MÜNCHEN VERLAG

青骑士

新艺术家协会内部早就有了嫌隙，而《作曲 5 号》的被拒成了最后一根稻草。马尔克和康定斯基已有所准备，他们已经为他们的新项目筹划了 6 个月——这个新项目叫青骑士（Der Blaue Reiter），一个联合十几位画家共同办展的团体，就这么简单。康定斯基信口说这个名字是他和马尔克在喝咖啡时随便想到的，因为他喜欢骑兵，而马尔克喜欢马，蓝色又是他们两人最喜欢的颜色。

评论家们在看过第一次展览后，困惑万分，缄默不语，甚至抱有善意的评论家也不敢说什么。观众们无法看懂墙上的画画的是什么，康定斯基却没有丝毫歉意，只是说："我们是想将艺术家内心的想法以多样的形式呈现出来。"

虽然青骑士的展览非常重要，但是康定斯基和马尔克的年鉴——一部汇集文章、诗歌、歌曲和类型极为广泛的图片的册子——才真正地在 20 世纪艺术史上留下了浓重的一笔。这本年鉴大略地探讨了精神真理，这是一次抗击有害的现代物质主义的战斗。参与展览的一部分艺术家也参与了这本年鉴的制作，其中包括年轻的奥古斯特·马克（August Macke），也包括他的好朋友保罗·克利（Paul Klee）。克利不轻易夸赞别人，但他却这样描述对康定斯基的印象："他的头脑特别地美妙、清晰。"

虽然出版商莱茵哈德·皮伯（Reinhard Piper）很有远见，大力支持，但是这本年鉴的制作却是件难事。就如康定斯基自己在信中对马尔克所说：

> 我心里五味杂陈。就像……你在一座大山跟前，即将踏上一段激动人心的征程，但是这趟征程中也有崎岖小路和艰难险阻。

天启

1911 年夏，这是他在穆尔瑙度过的第四个夏天。但是这一次，康定斯基几乎是独自一人度过的。那一年气候异常，不像往年凉爽，每天都阳光明媚，康定斯基大部分时间都在花园和果园中忙活。勋伯格的来信指出了他们的共同见解："你所说的'非逻辑'，我称作'消除艺术中有意识的意念'。"康定斯基将这种非逻辑化为一系列诗作和木刻版画，集结成《声音》（*Klänge*，1913）出版。这本书的主题是感知，尤其是想法的出现和消失。他拿艺术家与笔的关系开玩笑，说从前艺术家的写作是受人景仰的，人们都当画家们"用画笔而不是用叉子吃饭呢"。这本书极具影响力，达达主义者也是后来的超现实主义者汉斯（让）·阿尔普［Hans (Jean) Arp］在《声音》刚出版时这样说：

> 这些作品的呼吸中传来永恒和未经探索的秘密。那些图案，如同会说话的山脉一样强有力，硫黄色和橘红色的星星在天空的嘴唇边绽放。

1909 年，康定斯基听了一场鲁道夫·施泰纳的讲座，施泰纳和象征主义者一样，也谈及了天启。康定斯基之后的精神紧张也许与这场讲座有关，也可能与穆特或是欧洲愈发不安的氛围有关，不过无论是何缘由，这种不安在 1911 年至 1914 年的画中被强烈地表现了出来。《天启四骑士》（*Four Horsemen of the Apocalypse*）和《作曲 5 号》两幅作品都直接表现了天启的主题。

天启四骑士

瓦西里·康定斯基, 1911

玻璃蛋彩

29.5厘米×20厘米

市立伦巴赫美术馆, 慕尼黑

穿越国界

　　1914 年 8 月 1 日，德国向俄国宣战。康定斯基陷入一场
与时间赛跑的逃亡，他和穆特逃往了中立国瑞士，在博登湖边
租下一栋小屋。他们谁也不见，似乎还未从惊恐中缓过神来。
11 月上旬，康定斯基决定回俄国。

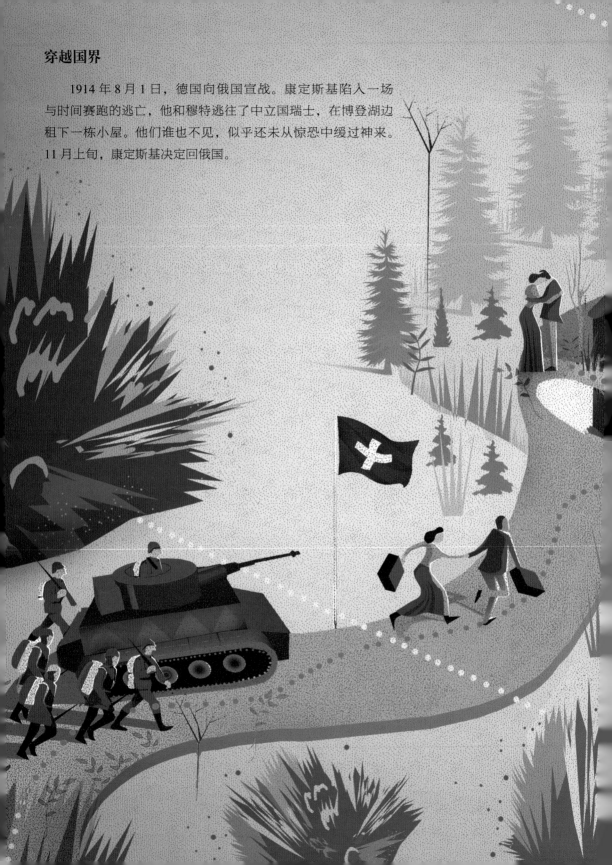

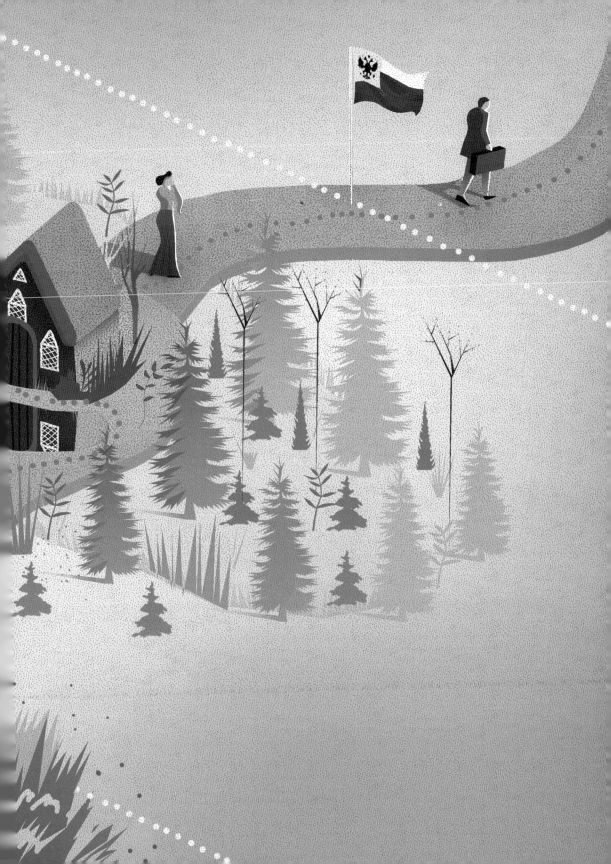

天翻地覆的世界

第一次世界大战将康定斯基的世界搅得天翻地覆。不仅仅是外部世界发生了变化，他的物质生活和精神生活都受到了毁灭性的打击。他抛下了穆尔瑙的房子、朋友、大多数财产、他大量的艺术收藏和几乎所有的画作。8月2日，他在给他的画作收藏者也是他的忠实支持者——赫沃斯·瓦尔登（Herwarth Walden）的信中写道：

> 就像从一场梦中恍然醒来……梦境被撕得粉碎。尸体堆积如山，千形万状的惊恐侵袭着我，不知何时才能重构精神文化……

然而到了莫斯科，情形也并未好转。他的父亲在敖德萨收入减少，他在与西方艺术世界隔绝的俄国几乎无人知晓。1913年，他卖了家中的祖宅，开始在多尔基街（Dolgy Street）上建造一栋公寓，并住进其中一间，但几乎没有缓解普遍存在的经济压力。西方世界各地传来的消息都很恐怖，马克和马尔克——康定斯基最亲密的两位朋友兼艺术界同僚——在作战时死去了。

1915年，康定斯基一幅油画都没有画，虽然油画是他在艺术生涯中画正式作品时最喜爱使用的媒介。直到1916年，他都只是写作，那一年他创作的少数几幅画以及之后的若干画作（直到1919年）使他从抽象主义的危险悬崖边缘又挪回一步。就比如《莫斯科：红场》（*Moscow: Red Square*），这幅画中他使用了《小小的喜悦》（*Small Pleasures*）中的元素（画于两年前，也就是1914年），但风格却是叙事且具象的，相比于战前大胆的《作曲》系列，这幅画更接近他早期受童话影响创作的画作。他在给穆特的信中写道："我从前习得的壮阔力量全没了。"此时，康定斯基将他脑中的寓言、童话以及他眼前的莫斯科作为一面窗帘，遮住外部世界的恐怖景象以及一系列无法避免的战争诱发的问题，比如贫穷和饥荒，这也是他这一生唯一一次如此逃避现实。

康定斯基站在他的画作《小小的喜悦》前

加布里埃尔·穆特摄于1913年

莫斯科：红场

瓦西里·康定斯基, 1916

布面油彩

51.5厘米×49.5厘米

分离和否定

穆特的信件轰炸着身处莫斯科的康定斯基，让康定斯基的生活更为忧心。她坚信康定斯基会娶她，不断催逼此事，康定斯基日渐疏远的来信让她也愈发歇斯底里。康定斯基如同许多身处此境地的人一样，在愤怒和愧疚中徘徊。1914 年 10 月 1 日，康定斯基写信说道，她的信"伤了他的心"。3 个月后，他在圣诞节当天又写道："最近我长了许多白发，不是因为我回到了俄国，而是因为我的良心在折磨着我……"

虽然康定斯基内心焦灼，他却没有补偿穆特。虽然她拥有了那座俄国风格的房子，以卖自己的画为生，但是情感上她是被抛弃的。接下来两年的来信中她继续苦苦哀求，但大多数信康定斯基都没有回。康定斯基不想直面这个局面，他似乎根本无法回想战前的生活。

瑞典与最终的决定

　　最终在 1916 年，康定斯基同意与穆特在瑞典见面，穆特届时将在斯德哥尔摩的古莫森画廊举办他们两人的画展。此时，他对她的态度似乎有所缓和，他温柔地安抚她——谈及未来时，他终于答应结婚。这是一个可怕而且残忍的错误。穆特相信了他，于是他再次不回信时，她震惊不已，伤心至极。然而这一次，康定斯基的沉默是永远的。他就像从她的世界里消失了一般，再也没有回过信，再也没有联系过她，也没有费心解释。他们从此再没有相见。

　　很难说康定斯基给予穆特希望，是因为他心软了还是因为他那一刻对两人的关系还抱有最后些许信心。很有可能这两者都有。但这并没有让穆特心里好受些。她很快意识到康定斯基已永远离开了她，但是她过了很久很久才原谅他。她明白她已不再与康定斯基的"生活、家园"有联系，她的牺牲只换来了苦涩的回报。虽然过了很多年，穆特才从这段失落的往事中恢复过来，但是她后来很宽容地说道："他是个理想主义者，他不想欺骗……他失败了——我也失败了——所以我们没能有好的结局。"

　　1921 年，康定斯基回到德国，他的律师联系穆特，希望她归还康定斯基的所有物和画作。她归还了一部分，但是仍保留着大部分，她说这是她的"精神损失费"。康定斯基于 1908 年至 1914 年间创作的大部分重要作品，他再也没能见到。

回到俄国

与穆特不同，康定斯基似乎很轻松就斩断了对对方的感情。1916 年 3 月，他途经彼得格勒（1914 年前名为圣彼得堡）回到莫斯科。6 个月后，他于 9 月与一位年轻女士通了电话，随后坠入爱河。他立刻画下了《致未知的声音》（*To the Unknown Voice*），以表达对这位陌生人的爱意。这位陌生人名叫妮娜·安德烈夫斯卡娅（Nina Andreevskaja），康定斯基与她约定在亚历山大三世博物馆（现今的普希金博物馆）见面。这次会面后，他回归挑战艺术边界的大胆绘画风格。两人于 1917 年 2 月结婚。

妮娜比康定斯基年轻 30 多岁，她穿着康定斯基设计的婚纱嫁给他时还不到 20 岁。她与穆特截然相反——为人直爽，富有魅力，快言快语，还有那么点傻乎乎。

这段婚姻大概是康定斯基一生中最令人意外的事情，许多见过这对夫妇的人都吃惊于妮娜的美丽以及她的肤浅。但是，这段婚姻中他们相互扶持，相互陪伴，一直到 27 年后康定斯基离世。虽然妮娜很支持康定斯基，但他依然无法安定下来，这与妮娜无关，只因时局。1917 年，俄国爆发了革命。

致未知的声音

瓦西里·康定斯基, 1916

纸面水彩与印度墨

23.7 厘米×15.8 厘米

法国国立现代艺术博物馆, 乔治·蓬皮杜中心, 巴黎

康定斯基写道，他"透过窗户看见革命爆发了"。即便如此，一开始革命并没有非常影响他的生活。作为一个相信社会变革并将自己的艺术视为精神工具的人，他对布尔什维克政权的共产主义思想是认同的。因为他的乌托邦倾向、他作为"方阵"领导人物和《青骑士年鉴》《艺术中的精神》作者的名声，他在新秩序中成了一位举足轻重的人物，他在1918年至1922年的4年间，建立了22座博物馆，发表了无数场演说，并发表了文章，为国家展览创作了作品。然而，他为政府创作的这些艺术很快就让他深陷口诛笔伐。

革命之前，至上主义运动在俄国正大张旗鼓——这场运动中最著名的人物是卡西米尔·马列维奇（Kazimir Malevich），他用几何图形构造出纯粹的抽象形式。至上主义的理念受到一场新运动即构成主义的挑战。构成主义兴起于1920年至1922年间的一系列争论，即反对纯粹的抽象形式，提倡一种更"切合［现实生活］"、更具功能性并且摒弃情感表达的艺术。

构成主义者都是年轻人，其中许多人都曾仰慕康定斯基，尊崇他的理念。康定斯基其实和其中两位——亚历山大·罗德琴科（Alexander Rodchenko）和瓦尔瓦拉·斯捷潘诺娃（Varvara Stepanova）——同住，并在他主管的位于莫斯科的艺术文化研究所（INKhUK）将他们的作品挂在他的作品旁边。然而，虽然他与构成主义者情谊深厚，但他作品中的神秘主义却越发显得不与时俱进。批评的声音开始出现，他的作品在公开场合被批作"随心所欲，个人主义"。

康定斯基如往常一样，无视批评的声音。1920年，他为艺术文化研究所构思了一个方案，此方案强调直觉、主观性和秘术。雕塑家阿列克谢·巴比切夫（Aleksei Babichev）对这个方案提出了质疑，他运用准确的分析和材料组织，创作了一个观念完全相反的方案。最终，两个方案都没有被选中，但是这场争吵让俄国先锋艺术家内部的不和进一步升级。

1921年1月，事情终于有了了断。康定斯基正式从艺术文化研究所辞职，他声称内部矛盾已让他"无法再继续任职"。

逆境中的韧劲

　　康定斯基虽然被构成主义者排挤，但他这几年并没有郁郁寡欢。他身处热恋之中，并于 1917 年喜得一子福塞多德（Vsedod），可算是老来得子。也许这就是为什么他依然乐观，依然富有幽默感，这一切都在包含《红色椭圆形》（*Red Oval*）的一系列画中体现了出来。虽然康定斯基与俄国的年轻一辈存在分歧，但他也确实在吸收他们的理念。这就是他的天性，虽然他与俄国的年轻一辈不和，却仍在向与他有共鸣的至上主义者以及与他敌对的构成主义者学习。《红色椭圆形》中，一个黄色的不规则四边形支撑着画面，这个图形旁人一眼便可认出具有至上主义的特征，严谨的几何构图被数条活力四射的线条和一种收缩感打破。将此幅作品与忠实的构成主义者拉兹洛·莫霍利-纳吉（László Moholy-Nagy）的作品对比，可以看出康定斯基与其他俄国画家的联系。

　　虽然康定斯基从未抛弃他最为核心的绘画语言，但也从未停止对于真相的求索，但是从此之后，他的绘画风格却不如以往那般随心所欲、遵循直觉了。

芝加哥 A2 号

拉兹洛·莫霍利-纳吉, 1924

布面油彩

115.8 厘米 × 136.5 厘米

所罗门·R.古根海姆博物馆，纽约

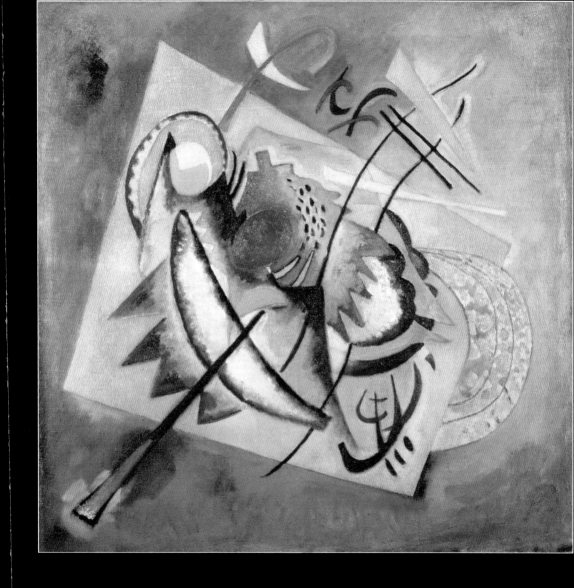

最后一次离开俄国

然而除却艺术方面的不快外，在俄国的生活也越来越不尽如人意。十月革命引发了内战，食物愈发短缺，国内通货膨胀。虽然俄国大饥荒在 1921 年春之前还并不严重，但是 1920 年 6 月，年仅 3 岁的福塞多德死于肠胃炎，病因是营养不良。妮娜和康定斯基悲痛且低调地将他们的孩子埋葬了。虽然他们每年都会去孩子的墓前祭奠，但是其他人甚至连他们最亲密的朋友，都不知道福塞多德的存在。

他们的生活也越来越受制于当局。俄国的思想管制越来越严，康定斯基印象中的莫斯科在他的眼前逐渐消散。福塞多德的死和康定斯基从艺术文化研究所的辞职是最后的稻草。他和妮娜申请了"旅游签证"去德国考察，并获准了 3 个月期限。他们打包了 12 幅画和少数几件行李便离开了。因为他们没有按期回俄国，于是两人都失去了俄国国籍。康定斯基又一次成了逃亡者。

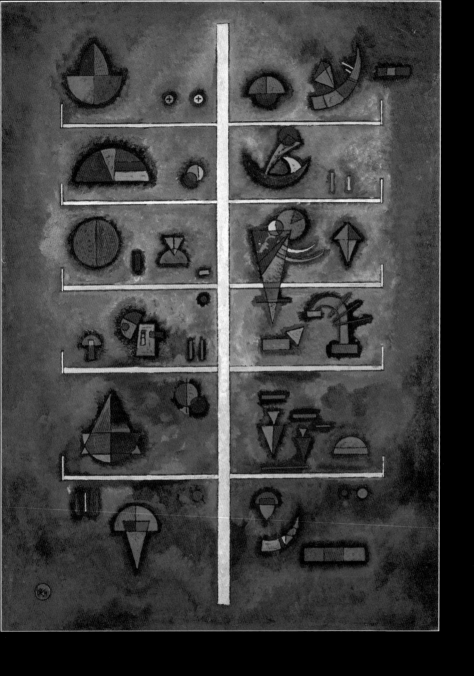

层

瓦西里·康定斯基, 1929

木板油彩

不期而至的安定

康定斯基到达柏林后，发现他的德国货币积蓄还不足以支付汇过来的邮费钱，而他一周的津贴不够买一张从车站去旅馆的火车票。除去住在 300 公里之外魏玛（德国当时的首都）的保罗·克利——他在一所资金不足、理念激进的艺术设计学校包豪斯教书——他的朋友死的死，走的走。他没法从穆特那里取回画，而他留在画廊里的也是剩下的仅有的两幅画作已经卖出，钱也已经花光了。最初的几个星期，妮娜卖了几串金项链才保证了两人的三餐。

在包豪斯的老师之一沃尔特·格罗皮乌斯（Walter Gropius）的要求下，克利向他们抛出救生索，他邀请康定斯基担任包豪斯的壁画工作室的主管。虽然康定斯基因为从未画过壁画而有所顾虑，但克利回复说这没关系。于是一切便谈妥了。

康定斯基到达魏玛后，克利带他去了一个酒吧。他们数了数身上所带的马克后，发现竟然连一杯咖啡都喝不起，随即开怀大笑。一段伟大的友谊再次展开——这是一段奇怪的友谊，双方都不希望也都不需要对方成为知己，两人都沉默寡言，有很强的自我保护意识。这段友谊实际上是建立在两人对艺术和教学的共同兴趣之上的。接下来的一些年里，他们在互相的支持和鼓励下，发展出了截然不同的美学和教学理论。虽然康定斯基认为他在二人之中是主导的那一个，但实际上双方互有影响，克利对他的影响可以从 1929 年那幅《层》（Levels）中清楚地看见。他们的友谊只是众多例证中的一例，包豪斯多年来已形成一种独特的同志情谊和自由氛围，这所学校后来有"伟大的乌托邦"之称。几年后，康定斯基自然又重获安定满足之感。1922 年，他坚信他的梦想已经实现了，他说："'伟大精神'的新时代开始了。"

包豪斯岁月

但是康定斯基还是得着眼于现实。这所学校在经济萧条、政局愈发紧张的时代很难获得成功。实际上，1925 年，在纳粹党于德绍大选获胜后，包豪斯被迫搬去了德绍，并受到诸多限制，比如资金被削减了百分之五十。[①]

但这所学校的思想倾向却未受审查。那股自由奔放的气息依然在德绍的校园里弥漫。克利夫妇和康定斯基夫妇同住在布尔格库纳大道（如今的斯特雷瑟曼大道）6 号一座格罗皮乌斯设计的房子里，双方相处愉快。妮娜将包豪斯岁月总结为："生活得那么开心，怎么能不算成功呢？"

在包豪斯的教职工和学生心中，康定斯基留下了一个古怪教师的形象。他坚定地抵制着波西米亚式的生活方式，每天准时到校，身着一身西装，即使最随意时也要穿着外套，打个领结。

他的学生以对待萨满巫医和先知的敬意敬重着他。许多人都说他器宇轩昂，气质不凡，严谨认真。他不像包豪斯的许多其他教师一样与学生为友，他保持着疏远的态度，教学讲求科学，并善于启发。有一个学生这么说："康定斯基不推测，他习惯断言。"

康定斯基的许多同事发现他极其神秘。他思路清晰，不会偏袒，总是在争论或争端中被拉来做裁断。但是他很少提及他的过去，即使是克利和他的妻子莉莉·斯图普夫（Lily Stumpf），也对穆特知之甚少，对福塞多德则完全不知。与康定斯基相处就如同和一根蜡烛相处：令人目不转睛，却又无法接近。就如他的同事格奥尔格·穆切（Georg Muche）所说："他会把对他来说有意义的事情隐藏在层层马甲之后。"

虽然康定斯基的理念越来越固化，但他的教学还是颠覆传统，让人眼前一亮。不过在学校著名的化装舞会上，在旁人都五花八门、争奇斗艳之时，他最多也只是穿上他的巴伐利亚皮短裤。

①此处原文有误。纳粹党赢得德绍大选是在 1931 年，之后，位于德绍的包豪斯学校于 1932 年被迫关闭。此处的选举指的应是 1924 年 2 月的德国图林根州（魏玛位于该州）议会选举，支持包豪斯的社会民主党在这次选举中失利，得势的德意志人民党开始整肃包豪斯，大幅削减拨付给学校的资金，学校最终于 1925 年迁往德绍。——编者注

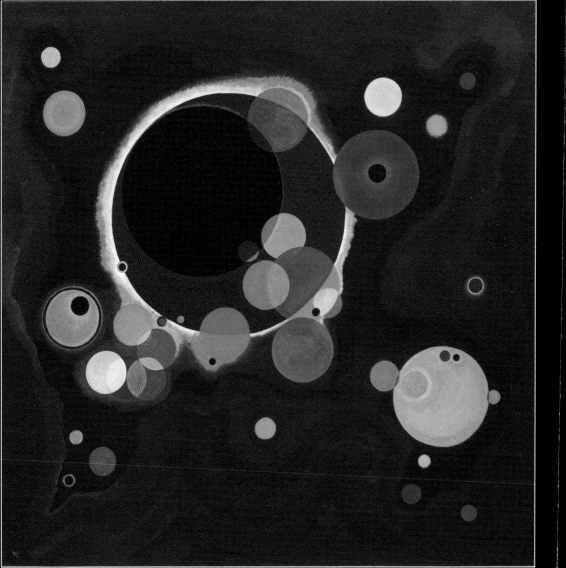

理智与魔法——包豪斯时期的作品

> 理智与魔法是共存的，它们在我们所说的智慧和献祭中、在我们对星宿的魔力和数字的魔力的信仰中合二为一。
>
> ——托马斯·曼，《浮士德博士》

托马斯·曼（Thomas Mann）曾在给勋伯格的回信中写过这样一段话，而勋伯格在思想上就像是康定斯基的一面镜子。这三位艺术家此时都发现了规律和束缚的吸引力。也许正因此，康定斯基在包豪斯时期的作品被贬斥为"冷血"。贬斥他的人哀悼着他先前抽象画中的浪漫主义和自发性一去不返。康定斯基作为回应声明道，他没有抛却浪漫主义，只是通过控制激情为浪漫主义创造一种新的语言——他将此比作把烈焰投入冰冷的壳中。

圆成了他新观念的载体。"我现在特别喜欢圆，就像我之前喜欢马一样。"他说。学校搬去德绍之后，包豪斯的一个毕业生，设计师马塞尔·布劳耶（Marcel Breuer）为康定斯基家的餐厅设计了一套非常著名的椅子。康定斯基以太方正为由不肯收下这套椅子，布罗伊尔不得不重做，这一次他将坐垫改圆了。

康定斯基对圆形的着迷显而易见，圆可以循规蹈矩，也可以肆意放纵，用他的话说是因为"最伟大的矛盾都汇集于它……"。于他而言，圆是一个含蓄的、安静的图形，他说过"有时静比声更响"。

他这一时期的作品有一种疏离澄澈的美。他渐渐远离先前那些表现性的、浪漫主义的元素。他的作品如他本人的状态一样，都表现出他后来回忆时所说的，于俄国时就降临在他身上的那种"沉静"。

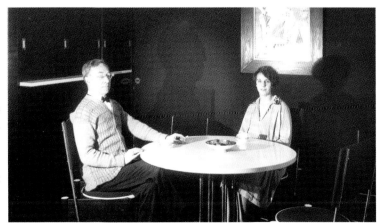

瓦西里·康定斯基与妮娜·康定斯基坐在他们包豪斯公寓的餐厅中

露西亚·莫霍利（Lucia Moholy）拍摄，由玻璃底片冲洗出的银盐明胶相片，1927

包豪斯档案馆，柏林

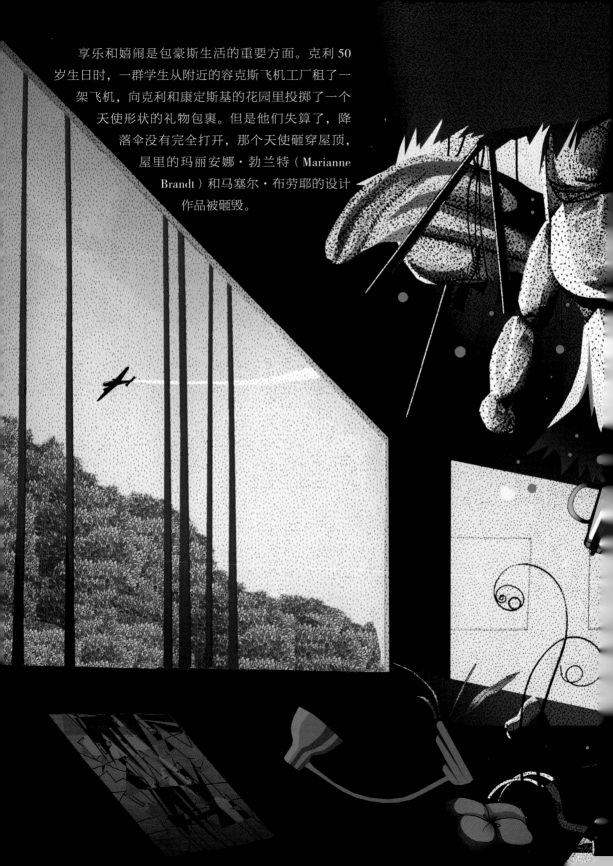

享乐和嬉闹是包豪斯生活的重要方面。克利 50 岁生日时，一群学生从附近的容克斯飞机工厂租了一架飞机，向克利和康定斯基的花园里投掷了一个天使形状的礼物包裹。但是他们失算了，降落伞没有完全打开，那个天使砸穿屋顶，屋里的玛丽安娜·勃兰特（Marianne Brandt）和马塞尔·布劳耶的设计作品被砸毁。

总体艺术

康定斯基从未忘却沃洛格达的那些房子给予他的那种喷涌而出的艺术体验。虽然这些灵感从未真正化为作品，但是他受到瓦格纳的整体艺术（Gesamtkunstwerk）概念的启发，在包豪斯的那些年里，康定斯基开始往这个方向发展，实验新的艺术形式，设计织物，彩绘家具，写他称为"情景写作"的抽象戏剧。其中最著名的是《黄色声音》（*Der Gelbe Klang*），一部没有叙事、完全不描述外部世界的戏剧。也算是不出意料，这部戏在他生前没有上演。

在包豪斯期间，康定斯基还于1928年为莫杰斯特·穆索尔斯基（Modest Mussorgsky）的《展览会之画》（*Pictures at an Exhibition*）设计了一个简单的、几乎超现实的舞台布景，并于1931年为德国建筑展（Deutsche Bauausstellung）设计了一个漂亮的瓷砖音乐室。然而，他最重要的作品却已不在。那是在1922年，他与壁画系的学生一起为陪审团艺术展（Juryfreie Show）创作的"壁画"（见右页的复原效果图）。这组环屋画不仅仅是对艺术的再想象，也是对空间的再想象。康定斯基用画布覆盖墙壁，以消解房间的边界。这件作品与包豪斯的功能主义相冲突，其观念也是前无古人，这种观念直到装置艺术的兴起才发展起来。

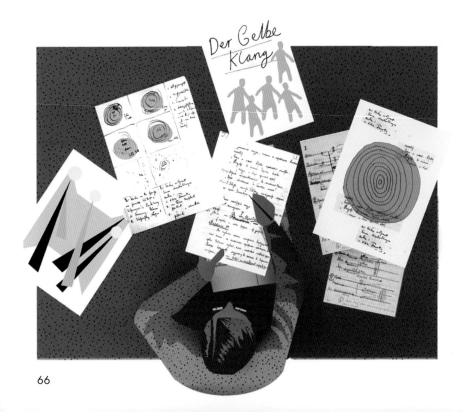

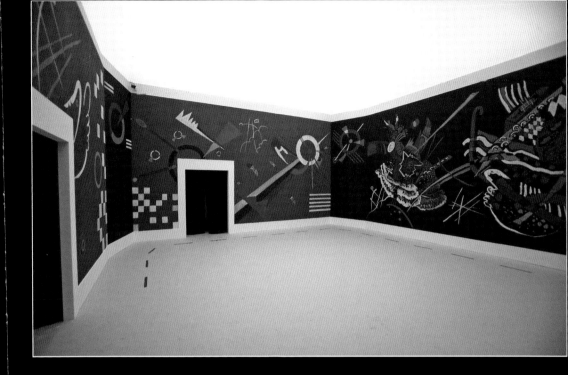

"陪审团艺术展沙龙"景象

由让·维达尔（Jean Vidal）根据 1922 年的康定斯基水粉原稿复建，

此复原场景于 2013 年 12 月 13 日在米兰王宫的展览中呈现。

成功

在德绍的 3 年里，康定斯基的事业蒸蒸日上。他将内心的东西释放出来，完成了一系列有影响力的新作品和新教学理论。9 位德国收藏家于 1925 年成立了康定斯基协会（Kandinsky Society），从康定斯基处购买作品以给予他经济上的资助。1926 年 5 月，在布伦瑞克城堡举办了一次大型回顾展以庆祝他的 60 岁生日。他的作品还在杜塞尔多夫的大艺术展（Great Art Exhibition）、德累斯顿、柏林的国际艺术展（International Art Exhibition）、大柏林艺术展（Great Berlin Art Exhibition）展出，最重要的是，他的作品于 1929 年 1 月在扎克画廊（Galerie Zak）进行巴黎首展——他此时精力充沛，跃跃欲试。

就在学校于 1925 年搬离魏玛之前，慕尼黑的一个老朋友加尔卡·沙伊尔（Galka Scheyer）联系了康定斯基、克利和另外两位曾参与青骑士展览的艺术家。她提出了一个商业企划：他们可以重组为"蓝色四人"（The Blue Four），而她——那一年她搬去了纽约——可以为他们推广和代理。他们同意了。康定斯基的经济状况窘迫异常，他甚至表示卖出的画可以用食品罐头支付他。

他的画一开始积滞难销，但沙伊尔的推广和讲座逐渐帮他提高了业内影响力，1930 年他得以在德绍与马塞尔·杜尚（Marcel Duchamp）和知名美国收藏家所罗门·古根海姆（Solomon Guggenheim）会面。

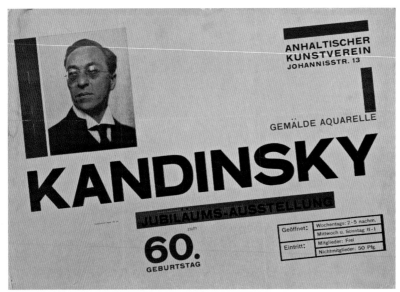

康定斯基 60 岁生日展的海报，1926
彩色平板胶印，赫伯特·拜尔（Herbert Bayer）

48.2 厘米×63.5 厘米
现代艺术博物馆，纽约

悲剧

虽然康定斯基夫妇在包豪斯生活美满，但是很快又一出悲剧降临。他们应该已经预料到了，10 年之前他们与朋友勋伯格发生争执，那时就已埋下隐患。1923 年 4 月，康定斯基邀请勋伯格前往包豪斯任教。勋伯格的回复反应激烈。他写道，在包豪斯任教毫无意义，因为他是犹太人，而且他在最近几个月认识到"我不是德国人，不是欧洲人，也许连人类都算不上，我只是个犹太人"。他继续说道，他听说康定斯基有反犹倾向。康定斯基诚挚地回复了勋伯格，信中以不敢相信的口吻调侃着这样的言论。他没辩解那个关于他的传言，只以"国籍对我来说最无足轻重"搪塞了过去，他向勋伯格保证他是将他"当作一位艺术家，一个人"来喜爱的。

康定斯基没看清当时的局势。他随后才了解到，在 20 世纪 20 年代的欧洲，国籍并不是无足轻重的小事。勋伯格以一封言辞激烈、痛心疾首的冗长来信回复了他。信中勋伯格丝毫不愿意原谅康定斯基，他决心与康定斯基绝交，称康定斯基不再是他的朋友。康定斯基惶惑不已，他将信拿给格罗皮乌斯看，格罗皮乌斯大惊失色，立刻将其归因为包豪斯的政治内讧。

无论原因何在，也不管事实如何，康定斯基都没有注意到这件事背后的意味。他将这件事当作一件私事看待，并未留意德国的整体局势，他不知道他的包豪斯天堂终将毁灭。1928 年，他和妮娜成了德国公民，他们举办了一场化装晚会来庆祝。1929 年，股市崩盘。康定斯基得到一个在纽约任教的机会，但是他拒绝了。2 年后，纳粹关闭了包豪斯在德绍的校区。虽然密斯·凡德罗（Mies van der Rohe）1932 年在柏林的一个废弃工厂重开学校，但是秘密警察在下一年 4 月就将学校永久关停了。政局日益紧张，社会中极端主义和暴力的气氛日益浓厚，康定斯基逐渐成了新政权的眼中钉，不仅因为他是俄裔，也因为他与包豪斯有关联，自由主义的包豪斯被当局视为"共产主义威胁"。1933 年，跟随学校来到柏林的康定斯基，终于还是再次踏上了逃亡之路，他于 1934 年 1 月抵达目的地，这一次是巴黎。这时他已年近七旬。

与科学和解

20 世纪 30 年代的巴黎，一定已不再是康定斯基在"一战"前所见的那个熙熙攘攘的现代大都市了。建筑损毁，道路脏乱，博物馆空空如也。不过，康定斯基远离荒废的市中心，在新近开发且现代、富庶的郊区——塞纳河畔讷伊——找了公寓。他住在塞纳大道（如今的柯尼希将军大道）135 号，那是一间光线充足、通风良好的公寓，窗外有塞纳河美景，室内有至少三间起居室。

13 年前，康定斯基与俄国构成主义者进行最后的激烈对抗时，他的画中依然洋溢着开朗的乐观，如今面对局势突变，他也是一样。不过这一次，他不再幽默，他的画中有一种内敛甚至像是冥想的气质。这开启了一个新的阶段，此阶段的画欢快、明丽，如《优雅的上升》（Graceful Ascent）。

在包豪斯最后的日子里，康定斯基开始翻阅生物辞典。随后在巴黎，他从科学期刊、博物学文章和动物学、胚胎学书籍中收集图片。他整理了大量的拼贴，里面大多是阿米巴虫、海洋无脊椎生物、幼虫、胚胎和已灭绝物种或异国物种的图片。这些生物形态在 1936 年左右开始出现在他的画作中——比如这一幅《随意的形状》（Capricious Forms，见第 72 页），画中他将包豪斯时期缥缈的圆和四边形与原始的生物形态相叠，以淡粉、淡绿或淡黄的色团缠绕于画布之上的超现实中。

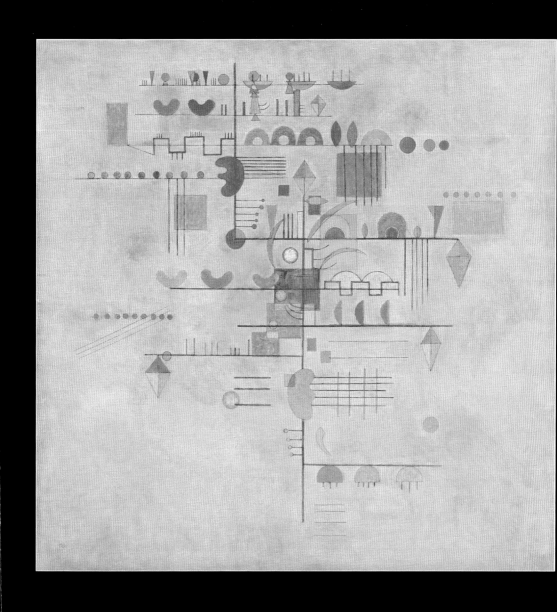

优雅的上升

瓦西里·康定斯基, 1934

布面油彩

80.4 厘米×80.7 厘米

所罗门·R. 古根海姆美术馆, 纽约

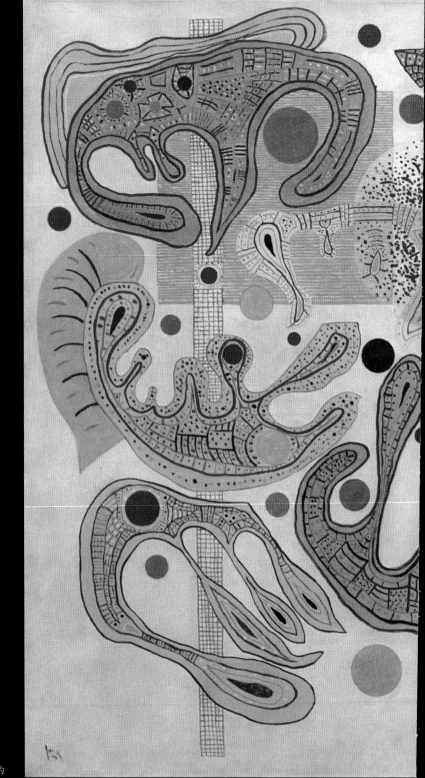

随意的形状

瓦西里·康定斯基, 1937

布面油彩

88.9 厘米×116.3 厘米

所罗门·R.古根海姆美术馆, 纽约

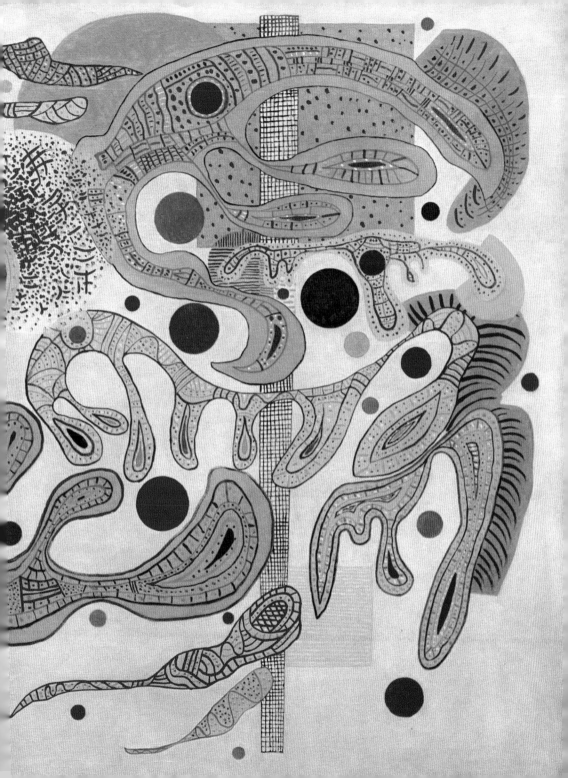

撤退

外人看来，康定斯基在巴黎的生活是单调的。他一到巴黎，就受到了巴黎最有影响力的艺术家的欢迎——是马塞尔·杜尚为他找到了那套讷伊的公寓，康定斯基夫妇一来就认识了费尔南·莱热（Fernand Léger）、罗伯特·德劳内（Robert Delaunay）和索尼娅·德劳内（Sonia Delaunay）、胡安·米罗（Joan Miró）、曼·雷（Man Ray）和马克斯·恩斯特（Max Ernst）。然而渐渐地，他不再与他们交往，而只与汉斯·阿尔普和苏菲·陶柏-阿尔普（Sophie Taeuber-Arp）、阿尔贝托·马涅利（Alberto Magnelli）、皮埃特·蒙德里安（Piet Mondrian）和安德烈·布勒东（André Breton）这一小批人来往。

去拜访他的小辈艺术家和记者，时常会失望而归。他们发现在他们面前的并不是一位革命家也不是一位先知，只是一位和蔼安静的先生。他愈发少言寡语，他的作品也越来越平和。此时的作品没有了1914 年之前的生猛力量和浪漫主义，也没有了包豪斯阶段的精准和控制力，其中充斥着生物形态，但却又升华到了超越科学也超越语言的高度。康定斯基最终在 1940 年封笔。[1]《随意的形状》中的轻松氛围和生物形态，以图像语言传达出了一种祥和和静谧。《天蓝》（Sky Blue）描绘了一个自成一体的世界，它将康定斯基脑中最常思考的两件事物——科学和未知——调和在了一起。他终于懂得了圆的道理：他拥抱了静谧，不仅为倾听，更为欣赏。

[1] 此处原文可能有误。——编者注

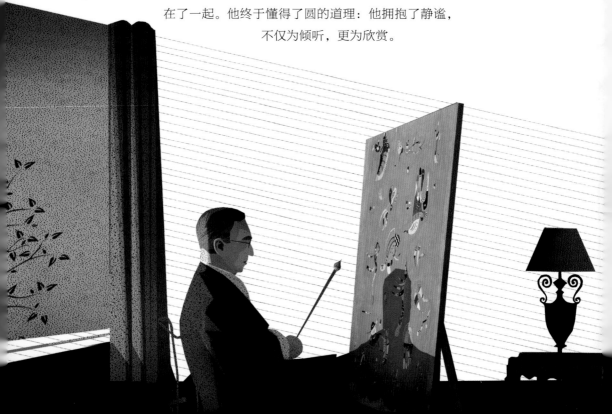

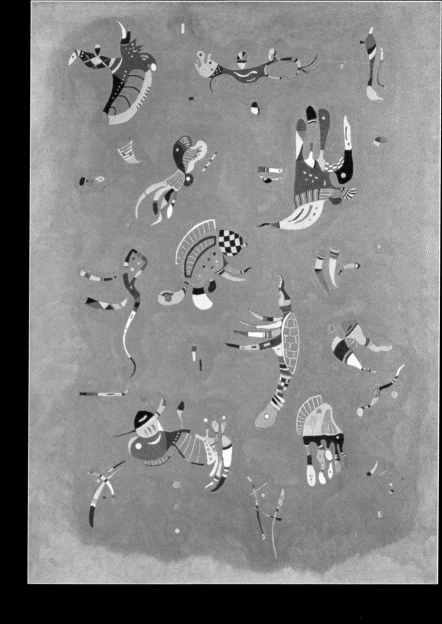

天蓝

瓦西里·康定斯基, 1940

布面油彩

100 厘米 × 73 厘米

法国国立现代艺术博物馆,

乔治·蓬皮杜中心, 巴黎

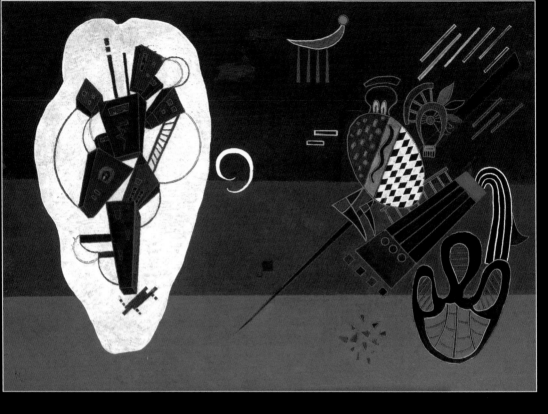

孤立

瓦西里·康定斯基，1944

决心

虽然康定斯基在巴黎很积极地参与艺术圈的讨论，但是他不再旅行。不仅因为国际局势紧张，也因为他不再热衷于旅行。他的最后一次出游是在 1931 年，那次他是为了去瑞士探访病入膏肓的克利。在那之后，他就把讷伊当作壕沟，大门不出。他表明自己的态度，告诉他的朋友他不会参与这场冲突：

> 几乎各国都在高唱国歌，但是我不想当歌手……这些国歌就是一种诱饵。

1937 年，康定斯基是臭名昭著的"纳粹德国堕落艺术展"（Nazi Degenerate Art Exhibition）中最主要的艺术家之一。1938 年，康定斯基夫妇的德国护照过期，但是他们决定不再换护照。1939 年，他们获得了法国国籍，同一年纳粹烧毁了 4000 幅"堕落"艺术品，其中就包括康定斯基最初画的三幅《作曲》。作为"社会主义"包豪斯的前成员、30 年代后期的逃难者、榜上有名的"堕落"艺术家，康定斯基确实身处危险之中。他的朋友请求他逃往美国，新一批艺术家正在那里崛起，他也可以得到收容所的救济。但是他已 74 岁高龄，他厌倦了逃跑。他决定留下，这个决定或多或少有些武断，但也相当勇敢。

纳粹军队于 1940 年进入巴黎。纯粹因为命运之神的眷顾，康定斯基夫妇没有受到德国军人的打扰。夫妇二人意外地没有因为他们"布尔什维克"和"堕落"的身份被列入黑名单，由此逃过一劫。康定斯基得以幸运地待在家中，免受战争的牵连，他不闻不问战争的恐怖乱象，不去想过往的遗憾，越来越沉浸在绘画之中。任何关于装饰和插图的污名的担忧都没有出现在他最后的作品中，这些画以色彩和形状散发出昂扬的情绪。这些最后的画作，比如《孤立》（Isolation），展现出了他的最佳水平。

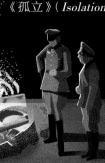

1944年，康定斯基78岁生日时，他少数几个还健在的朋友和他聚到一起，那时巴黎在纳粹的占领下实行配给制，不知道他们怎么搞到了香槟、巧克力和雪茄。庆祝中弥漫着希望的气息。他们稍微聊了聊要不要回莫斯科，妮娜猜测巴黎会停火。康定斯基精神抖擞，吟诵了一首他最爱的普希金的诗。第二天，他有些疲乏，他告诉妮娜想卧床休息。他这一辈子都不爱叫医生，这一次也是。十几天后，他在睡梦中去世了。

　　他留下了大量的绘画、诗作、教学理论和艺术理论。最重要的是，一心想抵达真理却又被这不可能完成的壮志所折磨的他，最终似乎到达了幸福的彼岸，他在这句话中曾有所暗示：

　　　　问问你自己，曾有过艺术品带领你去往一个未知的世界吗？如果有，那么还不满足吗？

　　即使到最后，艺术也一直都是他抵达平静和幸福的唯一手段和途径。让·阿尔普——那次最后的聚会他也在——写过几句话，康定斯基一定会认同这些话是最好的悼词：

　　　　他的作品闪耀着精神世界的光辉……在他的绘画和诗作中，万物绽放、闪耀、涟漪圈圈。它们诉说着古老的传承和新生的力量。

康定斯基在他的工作室里创作，1936

黑白照片
私人收藏

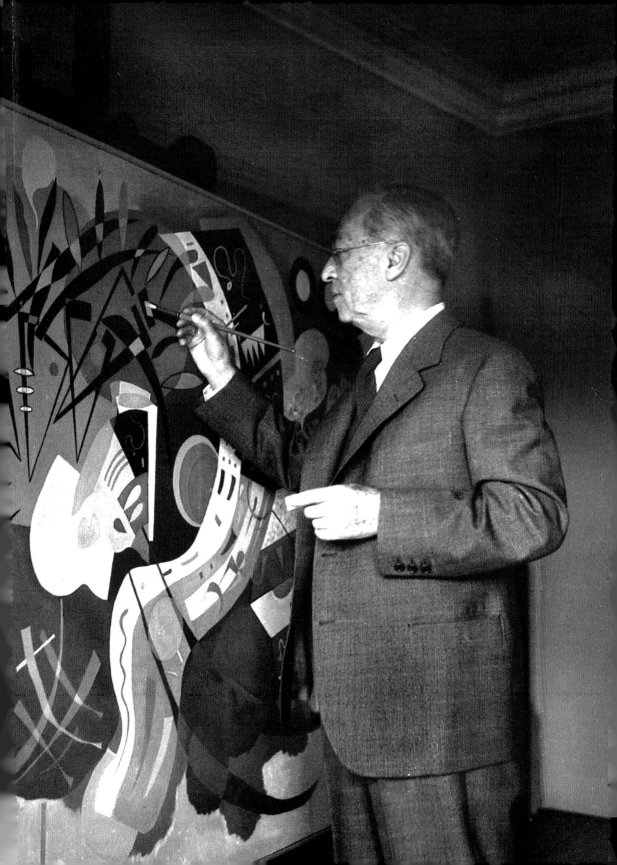

鸣谢

感谢唐纳德·丁威迪（Donald Dinwiddie）的创造力和敏锐的眼光，感谢亚当·辛普森为本书创作插画，也感谢我的丈夫 D.W.，他填补了我写作这本书时的空闲时光。

参考文献

Boissel, J., and N. Weber, *Albers and Kandinsky: Friends in Exile, a Decade of Correspondence, 1929–1940.*

Hahl-Koch, Jelena (trans. John C. Crawford), *Schönberg, Kandinsky: Letters, Pictures, and Documents*, Faber & Faber, 1984.

Hoberg, Annegret, *Kandinsky and Münter: Letters and Reminiscences, 1902–1914*, Prestel, 2005.

Kandinsky, Wassily, *The Blaue Reiter Almanac*, Thames & Hudson, 1974.

Kandinsky, Wassily (trans. Michael Sadler), *Concerning the Spiritual in Art*, Dover, 1977.

Lindsay, Kenneth C. and Peter Vergo, *Kandinsky: Complete Writings on Art*, Da Capo, 1994.

Weber, Nicholas Fox, *The Bauhaus Group: Six Masters of Modernism*, Yale University Press, 2011.

Weiss, Peg, *Kandinsky in Munich: the Formative Jugendstil Years*, Princeton University Press, 1979.

Weiss, Peg, *Kandinsky and Old Russia: the Artist as Ethnographer and Shaman*, Yale University Press, 1995.

安娜贝尔·霍华德（Annabel Howard）

安娜贝尔·霍华德于牛津大学基督堂学院获得艺术史学士学位，于东英吉利大学获得传记写作硕士学位。她在英国和意大利的数座博物馆授课并演讲过，并在包括《玻璃》（*Glass*）《家居世界》（*World of Interiors*）和《白色评论》（*The White Review*）在内的数本杂志上发表过文章。

亚当·辛普森（Adam Simpson）

亚当·辛普森的作品曾在伦敦、纽约、爱丁堡、博洛尼亚和日本的大型展览中展出。他的作品曾提名《世界时装之苑·家居廊》（*Elle Decoration*）杂志最佳英国设计奖，他也曾在 2009 年获得纽约艺术指导俱乐部先锋奖。他最近曾为英国电影和电视艺术学院（BAFTA）和考伦（Conran）设计事务所创作作品，并设计了一枚伦敦奥运会的纪念邮票。

中文译者

刘慧宁，译者，编辑，南京大学英语系硕士，译有《英雄与恶徒》《影子之舞》《中世纪之美》《新艺术运动》《德勒兹论音乐、绘画和艺术》等。